深夜食堂

26

安倍夜郎

搭檔真是不可思議啊。春天阿南來的時候……

最近常常作夢，夢到跟北島一起說相聲。

?!

阿南這傢伙，腦子有問題吧。哈哈哈，不可能的啦。

?!

但是，看了年底的相聲大賽。

「搞笑南北」闖入決賽啦。

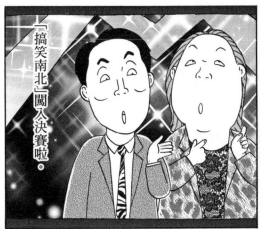

菜單

午夜零時

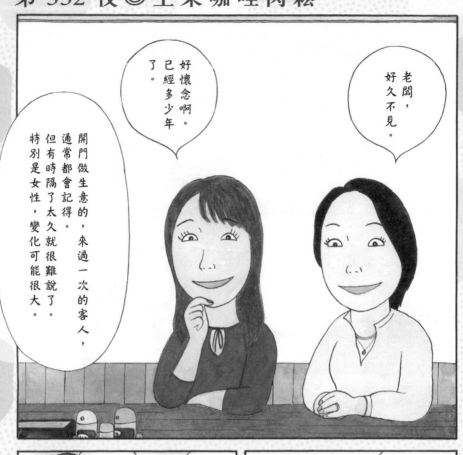

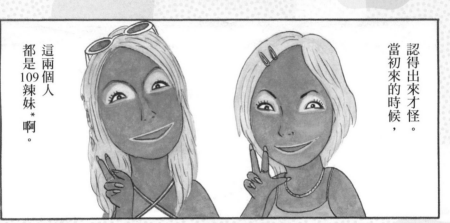

認得出來才怪。
當初來的時候，
這兩個人
都是109辣妹*啊。

※109辣妹、黑辣妹、烤肉妹等都是一九九○年代後半到二○○○年代初期日本女高中生流行的裝扮。

討厭，不當109辣妹之後，還來過好幾次的。

之前的印象比較深刻嘛。

109辣妹當到什麼時候啊？

高三畢業吧。

嗯，上大學後，不就迷CanCam了嗎？

CanCam是什麼玩意？

年輕女孩的時尚雜誌，小蛕和小萌*聽過嗎？

※CanCam 時尚雜誌專屬模特兒，大受歡迎的蛕原友里小姐和押切萌小姐。

好像有聽過的樣子，但是那個世界跟大叔無緣啊。

麻子，吃什麼？

來這裡就是要吃生菜咖哩肉鬆啊！

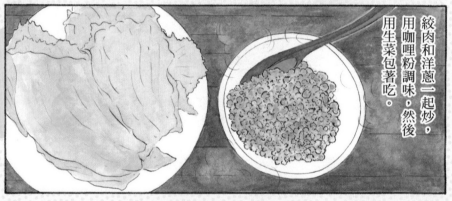

絞肉和洋蔥一起炒，用咖哩粉調味，然後用生菜包著吃。

咖哩肉鬆，

包生菜。

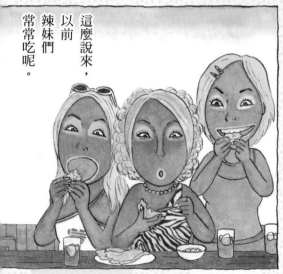

這麼說來，以前辣妹們常常吃呢。

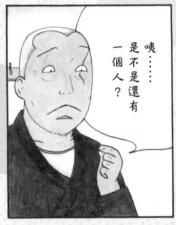

唉……是不是還有一個人？

♪

我們上了大學，交的朋友、出入的地方都不一樣，就漸漸疏遠了。

智子吧。我們和智子沒聯絡了。她高中沒念完，就去打工了。

智子，現在怎麼樣了呢……

里子結婚去了美國，麻子結婚去了法國，最近才回東京來。在海外的時候，時隔十七年在社群網路聯絡上了，今晚到店裡來。

咭，要不要搜尋一下智子？

咦，

好呀。想看看四十歲的智子！

嗯。不知道智子怎麼樣了。

那些穿著泡泡襪的109辣妹們，都已經四十幾歲啦……

找到智子了嗎？

嗯。

那個啊……

過了一個月左右——

那個孩子做了援助交際*吧，朋友說看見她跟有錢的大叔走在澀谷街頭呢。

※ 以援助交際為名，實為賣春。

中學同學

智子？對耶，有個109辣妹叫這個名字，已經快二十年沒見過了。

啊，好像有人說她去演色情片了。

常去的KTV前店長

智子？不是當了單親媽媽嗎?!孩子的爸？不知道。已經好多年沒見過她了。

前男友A先生

她爸媽離婚了，媽媽把年輕男人帶回家，智子就不回家啦。她媽媽？不知道什麼時候搬走啦。

公寓的隔壁鄰居

……

這樣啊

智子未必想要見到我們。

……

我們覺得不要再找她比較好。

○

歡迎光臨。

?!

說來新宿的話，就到這裡來點生菜咖哩肉鬆吃吃看。

師傅告訴我們的。

我要生菜咖哩肉鬆。

小姐們從哪裡知道這家店的？

一一

咚——

可以告訴我們那家美甲沙龍的聯絡方式嗎?

里子和麻子決定下週日要去甲府。

第三天,就有一位很有氣質的女性翩然來店。

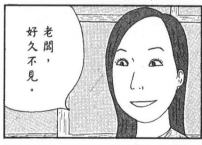

老闆,好久不見。

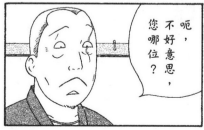

呃,不好意思,您哪位?

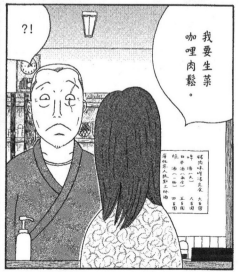

我要生菜咖哩肉鬆。

?!

對，就是智子！

智子經營美白化妝品賺了錢，

現在把公司脫手，

搬到夏威夷去了。

老闆一點

都沒變呢。

之前的各種道聽塗說，

都不是真的。

里子跟麻子

昨天聽說甲府的

美甲沙龍有個辣妹，

說要去看看

是不是智子呢。

甲府的美甲沙龍？

那是真由香喔。

以前帶她來過

好幾次，

一起去日曬

美容店的。

不僅如此，

大家都

膚白如雪，

判若兩人……

用里子的名片

取得聯絡，

三天後，

三個人齊聚一堂。

第353夜 ◎ 豬五花蘿蔔單人鍋

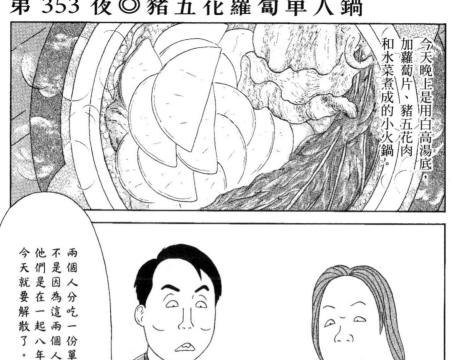

今天晚上是用白高湯底，加蘿蔔片、豬五花肉和水菜煮成的小火鍋。

兩個人分吃一份單人鍋，不是因為這兩個人感情特別好。他們是在一起八年的搞笑組合，今天就要解散了。

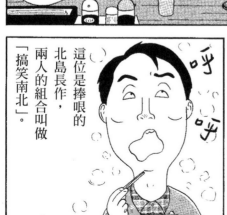

這位是捧哏的北島長作，兩人的組合叫做「搞笑南北」。

呼呼

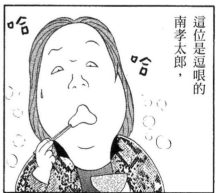

這位是逗哏的南孝太郎，

哈哈

※日本雙口相聲稱為「漫才」，通常由一人擔任主角，稱為「逗哏」，另一人擔任配角「捧哏」。

既然這樣，就不要吃蘿蔔啊。

我要是肉的話，你就是蘿蔔，沒有我的話，就沒有存在價值啦。

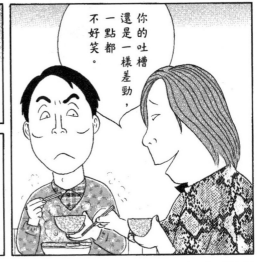你的吐槽還是一樣差勁，一點都不好笑。

呼 呼

你幹嘛啊！

呼哈，

笨——蛋、
笨——蛋、
活該該——
笨——
蛋！

阿南，
我要和你
絕交！

北島，
喝水。

咕嘟嘟
咕嘟嘟

說得好。
決定啦，
就這樣！

老闆，
算帳，
我出一半！

阿南離開以後……

真的打算解散嗎？

哈哈哈，你們倆真有意思啊。

為什麼？！

這樣啊……我還記得，你們成軍那天，來了店裡呢。

什麼為什麼，因為一點也不受歡迎啊。被貧困打敗啦。

那天在這裡吃的就是蘿蔔和豬五花的火鍋。

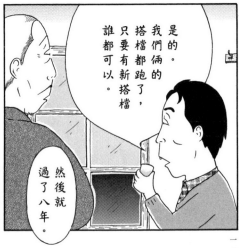

是的。我們倆的搭檔都跑了，只要有新搭檔誰都可以。

然後就過了八年。

一八

所以決定最後的晚餐也在這裡吃……

太可惜了。你們這麼有意思。

十天後

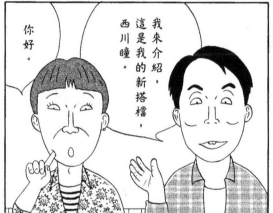

我來介紹，這是我的新搭檔，西川瞳。

你好。

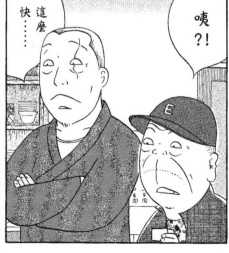

唓?!

這麼快……

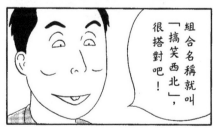

組合名稱就叫「搞笑西北」，很搭對吧!

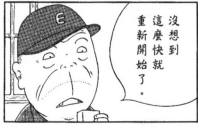

沒想到這麼快就重新開始了。

嗯。

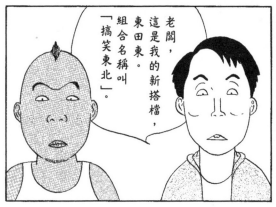

老闆，這是我的新搭檔，東田東。組合名稱叫「搞笑東北」。

但是，好像並不順利……

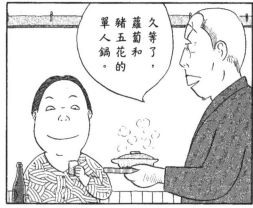

久等了，蘿蔔和豬五花的單人鍋。

到了四月，許久不見的阿南來了。

來這裡就會制約反應地點這道呢。

阿南，我聽了廣播。真有趣呢。

謝謝，四月開始那個節目就會固定播出了！

這樣啊，恭喜。

偶爾跟他的新搭檔一起來。

是喔……

老闆，那傢伙還來嗎？

咦？北島啊……

啊，

還有「北山田」、「北白川」。

跟叫米倉的搭檔，就叫「北米」。

不過呢，一直在換搭檔喔。

對對，組合的名字一下子「西北」，一下是「東北」。

北島好一陣子沒出現，盛夏的時候，自己一個人來了。

那傢伙一輩子也紅不了啊。

阿南也這麼說。

來這裡就會制約反應地點這道呢。

二二

啊，初春時來的，說廣播節目成為固定播出了。

咦，阿南來過?!

他的廣播很有意思。

我大概一直都在拖他的後腿吧……

嗚

咕嘟 咕嘟

搭檔是阿南。根本不可能的，我們差這麼多。

……

昨晚作了一個怪夢。贏了雙口相聲大賽的冠軍……

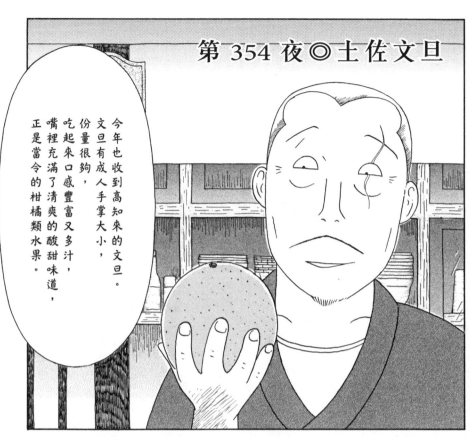

第 354 夜◎土佐文旦

今年也收到高知來的文旦。
文旦有成人手掌大小，
份量很夠，
吃起來口感豐富又多汁，
嘴裡充滿了清爽的酸甜味道，
正是當令的柑橘類水果。

好香啊，
這不是
文旦嗎？

要吃嗎？
半個也可以。

……

好耶……
唔，阿龍，
一人一半
好不好？
我幫你剝。

先切掉文旦的頭部，

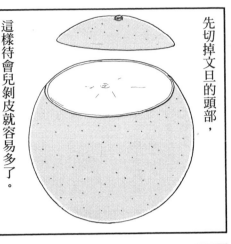

這樣待會兒剝皮就容易多了。

然後準備好溼紙巾和「剝皮將」。

「剝皮將」是個好東西！

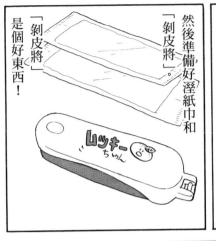

「剝皮將」分成上下兩部分，可以拉開。

鉤子

刀片

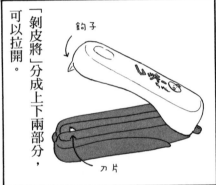

先用蓋子上的鉤子從文旦底部劃出十字紋。

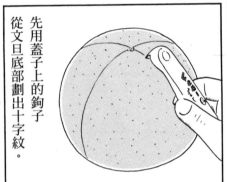

然後從切掉的地方開始剝。

其實還滿花力氣的。

「剝皮將」的本體有橫溝，裡面有刀片。將文旦一瓣一瓣劃過那條溝。

重點從這裡開始。

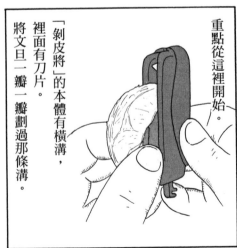

※「剝皮將」是 Kurihara World 公司製造販賣的柑橘類剝皮器。

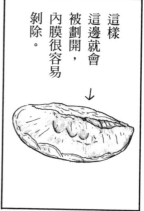

這樣這邊就會被劃開，內膜很容易剝除。

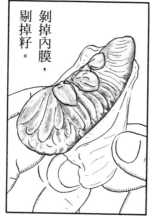

剝掉內膜，剔掉籽。

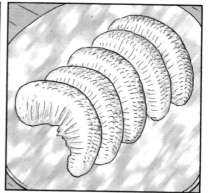

久等啦。來，請用。

嗯?!這個好吃啊。

是吧?!

是吧?!

要是還沒吃過土佐文旦的話，可以訂購吃吃看。

從一月底到四月初都是產季。

推薦買十公斤一箱的。

吃的時候幾個人一起，一次吃兩、三個試試。

每一個味道都不一樣，很有意思的。

對了，說到文旦，去年發生過這樣的事。

去年此時──

我們店裡想吃的人要自己剝，用「剝皮將」很簡單的。

唉，好麻煩。沒人幫我剝嗎？

老闆，幫我剝文旦，拜託！

小姐，不介意的話，我幫妳剝吧。

咦?!

沒問題！我戴口罩和橡膠手套。嘻嘻。

文旦不要切，整個就好。然後請給我廚房剪刀和叉子。

其實這位男士，每年這時候都會出現，他叫Tony菅原，是個不紅的魔術師。

好。

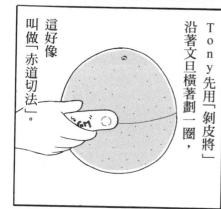

Tony先用「剝皮將」沿著文旦橫著劃一圈，這好像叫做「赤道切法」。

文旦就交給我，你們隨意聊吧。

啊，好啊。

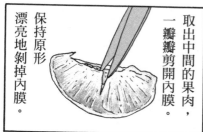

取出中間的果肉，一瓣瓣剪開內膜。保持原形漂亮地剝掉內膜。

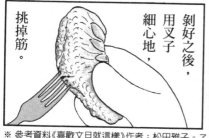

剝好之後，用叉子細心地，挑掉筋。

啊！

咕咕扭扭

※ 參考資料《喜歡文旦就這樣》作者：松田雅子。アトリエよくばり子リス出版。

什麼什麼？好厲害！

小姐，請用。

哇，好漂亮。

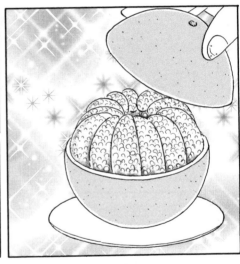

Tony說，他最喜歡這一刻了。

魔術師 Tony菅原 ♠ ♣ ◆

做這個的。我是……

您是哪位？

Good Evening!

一週後

歡迎光臨。

喀啦

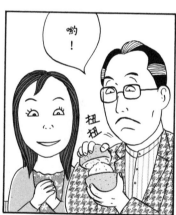

喲！

扭扭

啊～～

而且他的手上功夫，也沒想像中好，不是嗎？

我知道，是Tony吧？不紅的魔術師。那傢伙小氣得很。

就是。完全不行。

是在跟小幹認識之前喔，大概一星期左右吧。就是文旦的季節，Tony特別有用的時候？

什麼啊，麻里鈴也跟Tony交往過嗎？

咦？難道美紀妳?!

真的……那傢伙就是這樣呢。

三三

留美回鄉下，我跟香奈吵架的時候吧。我覺得非常寂寞，那時候Tony剝文旦給我吃，所以就……

但是之後很快就分手了。因為那個人超級煩的。

就是！

真人版「剝皮將」？

對對，總之就只是剝文旦的男人而已。

去年發生過這種事喔？但這樣說也太損人了。

小姐，我替妳剝文旦皮好嗎？嘻嘻。

哈哈。然後Tony今年又來啦，就前天來的。

第355夜◎酪梨料理

能做蝦子、酪梨和水煮蛋的沙拉嗎？

要這個啊！

啊！

唉，怎麼啦？

兩位昨天晚上也來過。點了相反的東西。

我今天點了漬鮪魚酪梨沙拉。

我也是，您吃的漬鮪魚酪梨沙拉，看起來非常好吃，所以我今天又來了。

我看到您昨天點的蝦子酪梨水煮蛋沙拉，非常想吃⋯⋯

咚啦

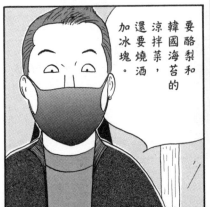

要酪梨和韓國海苔的涼拌菜，還要燒酒加冰塊。

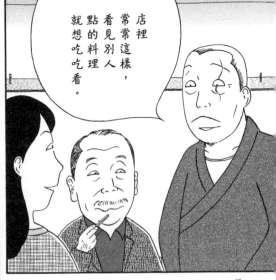

店裡常常這樣，看見別人點的料理就想吃吃看。

我開動了。

兩位也想吃吧？韓式涼拌酪梨。

！

．．．．．．

還有一個酪梨，一人一半吧。

嗯嗯。

嗯。

以此為契機，時代小說家北代先生，土木工人直人和小學老師妙子小姐成了好朋友。

四月中旬——

阿妙有來嗎？

啊，偶爾來。

中學的時候。那孩子是圖書館員，總是在看書。於是我也去圖書館，假裝要看書而去借書。其實那時我根本不看書。

看見那孩子，就想起以前喜歡過的女人。

以前？

三八

哎……作家北代源九郎的原點啊。所以你跟那個女生交往了嗎?

哪裡的話。人家是優等生,我則是個柔道狂,只是在心裡暗戀而已。那時候的男生都這樣的。

唔,說不定阿妙是那位圖書管理員的孫女之類的。

不會吧,哪有這麼俗爛的情節。又不是漫畫。

嗯……俗爛的漫畫,不好意思喔。

?!

喂,安倍,你喝太多了。差不多可以回家了吧。

是啊……老闆,算帳。

作者

北代先生，
您好。

安倍走後，
直人跟妙子來了。

歡迎光臨。

?!

北代先生沒有說話。
妙子跟直人
最近總是
一起出現。

我開動了。

年輕
真好
啊。

……

那個……
北代先生，
本名叫
源太嗎？

咦?!
正是
……

果然！
我阿嬤說
大概四十年前
得到過北代先生
送的雜誌，
裡面有北代先生
的處女作。

啊，令祖母
尊姓大名？

百合子。
舊姓伊藤
……

上星期是
阿公的七回忌，
去新潟的時候，
我提起北代先生，
阿嬤就突然
這麼說。

伊藤
百合子
……

難道是
那位
圖書館員嗎？

直人的阿嬤就是當年的圖書館員。但是北代先生完全忘記送她雜誌的事情了。北代先生一開始用本名北代源太寫純文學，二十幾歲就出道了。之後二十幾年平淡度過，四十幾歲以北代源九郎之名寫時代小說才紅起來。

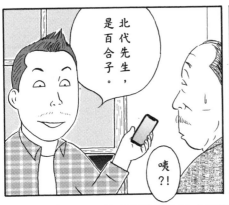

北代先生，是百合子。

咦?!

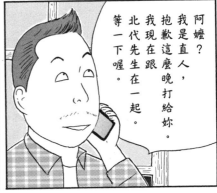

阿嬤？我是直人，抱歉這麼晚打給妳。我現在跟北代先生在一起。等一下喔。

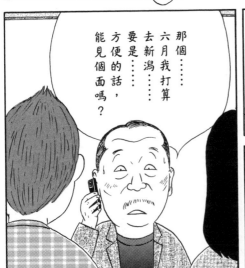

那個……六月我打算去新潟要是方便的話，能見個面嗎？

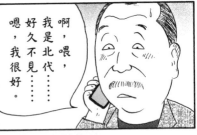

啊，喂，我是北代……嗯，我很好……好久不見……

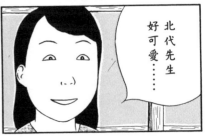

北代先生好可愛……

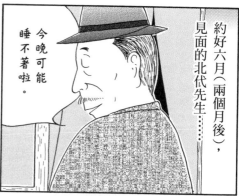

約好六月（兩個月後），見面的北代先生……

今晚可能睡不著啦。

他說完就離開了。

北代先生好像非常開心呢。

但是，會不會太開心了啊？阿嬤已經七十四歲了，六十年沒見面，落差應該很大。

是啊，好像回到了中學時代。

理智上雖然明白，但還是想再見一面啊。男人不管多少歲都一樣的……

好一陣子沒有消息，北代先生再度瀟灑地現身，是五月的時候。

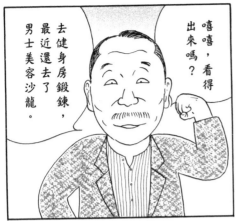

北代先生，怎麼彷彿返老還童啦？

嘻嘻，看得出來嗎？

去健身房鍛鍊，最近還去了男士美容沙龍。

在跟憧憬的對象見面前，咬牙努力健身的北代先生，結果六月並沒見到面。

為什麼？

北代先生在家裡鍛鍊的時候扭到腰了，一步也走不出去。

北代先生好可憐……阿嬤也很遺憾吧？

阿嬤笑了呢。北代先生去了男士美容沙龍，

阿嬤也努力節食，去了美容沙龍。

哈哈，真不錯啊。

來，久等了，大蒜炒飯。

第356夜◎大蒜炒飯

嗯好香的味道。我開動了。

這孩子總是自己一個人來，把大蒜炒飯一粒不剩地吃個精光。

嚼嚼

剛剛才發現，里紗每次來店裡，都是星期二晚上（午夜一過就是星期三）。

嘿嘿，被發現啦。

難道是美髮師嗎？

美髮師的話，應該是休假前一天，星期一晚上來吧。

這樣啊。

我不是美髮師，但是一起住的男朋友的媽媽是美髮師。

他在媽媽開的理髮廳固定休息的星期二，會回家住。

有男朋友啊。

還一起住?!

里紗，店裡有醬油醃的大蒜，要嗎？

所以，我只有今天才能吃大蒜。

他非常討厭大蒜。

歡迎光臨。

咚

叮

哇——我要！再來一杯燒酒。

好。

不好意思，我要大份的大蒜炒飯。

妳在吃什麼？

大蒜炒飯。

好像很好吃。

好。

這是下星期的比賽門票，有兩張。

謝謝。

⋯⋯

多謝您。我是小鷹的妹妹。

謝謝。

您是職業摔角手小鷹先生吧？我是您的忠實粉絲！

雖然沒有血緣關係，但我們感情很好。

咦?!

?!

是吧？哥哥。

嗯嗯。

原來如此。

怪不得長得一點也不像。

小鷹先生的爸爸和里紗小姐的媽媽帶子再婚，所以兩人就成了兄妹。

小鷹先生又點了一份大蒜炒飯，喝了兩碗豬肉味噌湯，說了「下次再來」，就離開了。

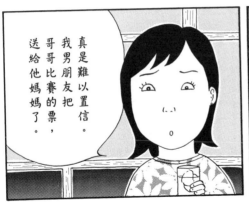
真是難以置信。我男朋友把哥哥比賽的票，送給他媽媽了。

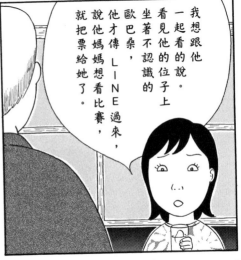
我想跟他一起看的說。看見他的位子上坐著我不認識的歐巴桑，他才傳LINE過來，說他媽媽想看比賽，就把票給她了。

里紗跟他媽媽說話了嗎？

沒有。他沒有跟媽媽說和我同居，我還是假裝不認識比較好。他叫我絕對不要打招呼。

的確是不好意思。那種傢伙，哪裡好了？

很過份。真是個媽寶啊。

很過份吧？

長得帥吧。

帥哥啊……

不知道里紗
跟討厭大蒜的男朋友
處得如何，
最近完全沒消息。
反而是小鷹先生
帶著大齡美女
一起來吃
大蒜炒飯。

我真的
非常喜歡
大蒜！

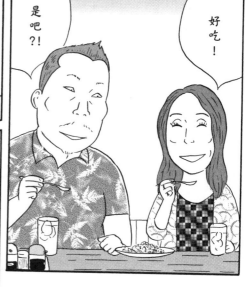

是吧?!

好吃！

無意間
聽到小鷹先生
和大齡美女
的對話……

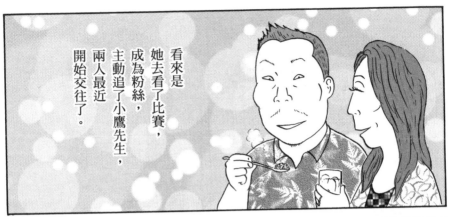

看來是她去看了比賽，成為粉絲，主動追了小鷹先生，兩人最近開始交往了。

歡迎光臨。

哥哥?!

里紗！

哎喲，是令妹嗎？

嗯，里紗，快點過來。

啊，好……

真是可愛啊……

沒有，沒見過。

咦，我是不是在哪裡見過妳？

里紗，怎麼啦？

甜蜜的兩人離開之後……

怎麼辦？那個人，是我男朋友的媽媽。

最近男朋友的媽媽常常不在家，所以男朋友星期二也不回家了。今天剛好男朋友出差，里紗時隔許久來了店裡，這才發現男友媽媽不在家的原因。

什麼?!

兩個人都單身，也沒有出軌的問題。

那不是很好嗎？兩個人都是成年人了。

在那之後里紗就不來了，可能跟男友處得很好吧，俗話說沒有消息就是好消息。最近小鷹先生跟男友的媽媽倒是常來，每次都點大蒜炒飯。

我兒子討厭大蒜，我以前幾乎不吃，果然很好吃啊，大蒜！

是啊。

我兒子啊，最近好像終於交了女朋友啦。嘻嘻。

她好像還不知道兒子的女朋友，就是里紗啊。

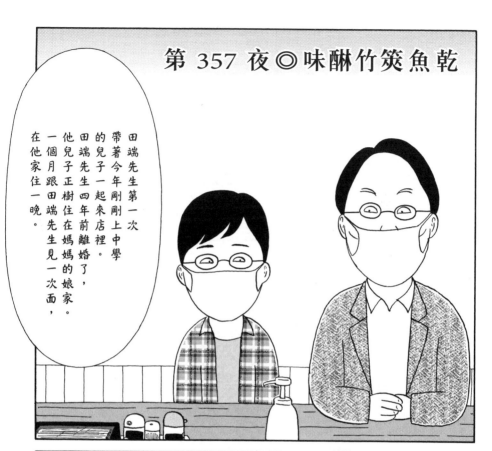

第 357 夜 ◎ 味醂竹筴魚乾

田端先生第一次帶著今年剛剛上中學的兒子一起來店裡。

田端先生四年前離婚了，他兒子正樹住在媽媽的娘家。

一個月跟田端先生見一次面，在他家住一晚。

即使不住一起，父子的喜好也很相似。

正樹點的都是田端先生常在店裡吃的東西。

正樹，這家店可以做你想吃的東西。你點吧。

唔，這樣啊。

我不用了，我不喜歡青菜。

我不用了，爸爸吃吧。

青菜不夠啊。要不要叫沙拉？

正樹啊，完全不吃魚。生魚片不吃，去迴轉壽司時幾乎沒有可以吃的東西。

田端挑剔得很。

我不否認啦。老闆，你聽我說。

田端你也說過魚有刺，所以討厭不是嗎？

沒有沒有，我非常喜歡壽司，也吃鮭魚丼啊。

?!

歡迎光臨。

咳啦

冷酒，然後……

……

那我要兩片竹筴魚乾，加上半份豬肉味噌湯套餐。

有味醂竹筴魚乾喔。

莉奈是地下偶像*。
打工結束後，偶爾會過來。
她喜歡味酥竹筴魚乾。

※指未正式出道的藝人或團體。

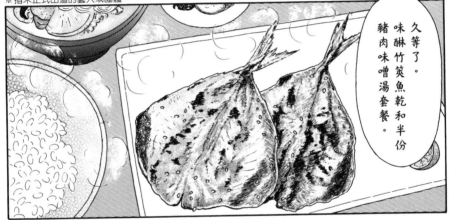

久等了。
味酥竹筴魚乾和半份豬肉味噌湯套餐。

我開動了。

呼，白飯，白飯……

嗯！

我要半份豬肉味噌湯套餐。

我也要味醂竹筴魚乾。

就這樣兩個人完全愛上了味醂竹筴魚乾和地下偶像莉奈。

?!

好。

去看現場演出啦。

一夫先生～

味醂竹莢魚乾

正樹～

感謝

下個月——

め し

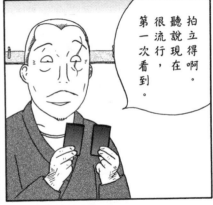

拍立得啊。聽說現在很流行，第一次看到。

這傢伙感動得哭了。

別說了，爸爸。

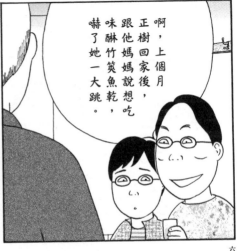

啊，上個月正樹回家後，跟他媽媽說想吃味醂竹筴魚乾，嚇了她一大跳。

這樣啊。多了一樣喜歡的東西，不是很好嗎？

唉唉

就快烤好啦。

※ 平底鍋鋪上烘焙紙，用小火加熱烤味酥魚乾。

我前妻發現上次的拍立得了，現在不准我跟正樹見面。

三天後──

呼哈

「真不像話，太齷齪了！」把我大罵了一頓。

喀啦

好嚴格啊。

哪裡的話，是我疏忽了。沒有顧好正樹⋯⋯

這樣啊，對不起，都是我不好⋯⋯

只是那傢伙非常沮喪⋯⋯我知道這樣很不要臉，但是莉奈小姐，可以鼓勵正樹一下嗎？

能夠讓我來的話，非常樂意！

啊，太感謝了。

於是莉奈拍了一段影片給正在準備期中考的正樹。

正樹，上次多謝你了！我聽令尊說了，沒問題，還是可以見面的。要努力念書喔，莉奈替你加油！

莉奈的鼓勵非常有效。正樹期中考全校第三名。也能夠再度跟田端先生見面了。

太厲害了，正樹全校第三名耶！

全部都是莉奈小姐的功勞！

真的非常感謝。

但是，對不起。媽媽說以後不能去看現場演出了。

只要不告訴她，偷偷去就好啦。

莉奈小姐，雖然暫時不能去看現場演出，但我永遠都是妳的粉絲。

謝謝你，正樹。你考了第三名，想要什麼獎勵呢？

咦?!那……那請跟我，跟我約會！

笨蛋，胡說什麼！不要得意忘形！

田端真是小孩子氣啊。

喔，真好，真好啊。爸爸跟你一起去吧！

可以啊。要去哪裡？

下一次見面的日子，兩個人去水族館約會了。

然後就是正樹終於能吃生魚片啦。

第358夜◎炸火腿夾乳酪

火腿和火腿中間，

我記得很清楚，非小說作家矢部先生第一次來店裡的情形。

咯嗞

我要夾著乳酪的炸火腿。

好的。

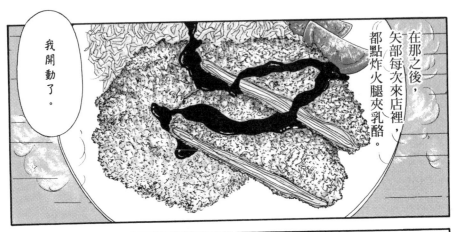

在那之後，矢部每次來店裡，都點炸火腿夾乳酪。

我開動了。

這麼說來，有一陣子沒見到矢部了……

聯絡不上矢部老師，好像也沒去工作室。

咦?!由紀妳不是很久以前就跟矢部分手了嗎？

三年前。

我要結婚了，想當面跟矢部老師說。

這樣啊，恭喜。

大家好。老闆。我是矢部。我父親最近來過嗎？

歡迎光臨。

最近都沒來呢。矢部怎麼了嗎？

?!

因為他是自由業吧……櫻小姐，想吃什麼嗎？

完全不知道。那個人什麼都沒說，突然就離開了。

那就炸火腿夾乳酪吧。

敝姓木村，是以前和矢部老師一起工作過的編輯。

不好意思，是矢部老師的女兒嗎？

是的。

我也正在找他呢。阿巧總是在要緊的時候不見人影。

您太客氣了。那您知道家父的消息嗎？

矢部的前女友由紀，跟他女兒小櫻相談甚歡。兩人一起說矢部的壞話。矢部在二十年前，跟小櫻的媽媽離婚之後，一直都單身。

這樣啊……咦，阿巧？！

啊……

喲,小櫻,加油喔。

咦,那是誰的爸爸啊?

好帥。

好像明星。

沒有。到底去哪裡了啊!

找到矢部了嗎?

一週後——

濱名湖?!

作家矢部老師,在濱名湖的賽艇場喔。拿著大把鈔票,開心得很。

小櫻,那我們去濱名湖吧。

由紀,爸爸在濱名湖的賽艇場!

……這樣啊

我第一次見到矢部老師,就喜歡您了……

下一次賽艇的日子,兩人從濱名湖開始,找遍了東北地方的賽艇場,結果並沒有找到矢部先生。

那要去賓館嗎?

咦……會不會太快了點?!

BAR
クルクル

七
〇

啊，那不是矢部嗎？

到底上哪兒去了啊……

就別找了吧？反正要回來的時候自己會回來。

今天從哪裡開始？

我？我從福岡的賽艇場開始，去了全國的賽艇場。福岡很棒啊，有好多可愛的女孩子。

這是哪裡啊？

福岡的路邊攤？

要去嗎？

有什麼關係，他看起來很好得很，反正馬上就又要去別的地方了。

也是……

由紀，
妳為什麼
跟他分手啊？

阿巧生日
的時候，
我跟他求婚了
⋯⋯

我們年紀差太多啦，
由紀跟同年齡的人
在一起比較好。

怎麼這樣⋯⋯
加藤茶他們
差四十五歲。

我又不是
加藤茶。
跟沒錢的
中年男子
在一起，
沒好事的。

阿巧是
討厭我嗎？

喜歡你⋯⋯
非常喜歡。
所以⋯⋯
為了由紀，
還是分手比較好。

那天我們倆
一起哭到天亮，
然後分手了。

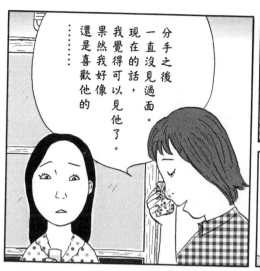

分手的時候，我說了，若是要結婚，一定第一個跟他說。

……還是喜歡他的果然我好像現在的話，我覺得可以見他了。分手之後一直沒見過面。

這種約定沒必要真的遵守啊。

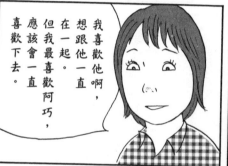

我喜歡他啊，想跟他一直在一起，但我最喜歡阿巧，應該會一直喜歡下去。

呃，那妳的未婚夫呢？

我懂！

也不是不喜歡，但爸爸讓人拿他沒辦法。所以只好隨他去了。

真搞不懂。

小櫻不喜歡阿巧嗎？

三天之後，矢部被抓回店裡來了。

我們還是去福岡吧。

矢部把彩券中的一千萬花個精光才回來的。

去吧！

還好意思說，只要有錢就一定花光。

要是知道由紀要結婚，我就留個一百萬當禮金啦。

但是你這麼有精神，太好了。

由紀真的好溫柔啊。

你撒什麼嬌！

被前女友和女兒夾在中間，矢部就像是炸火腿夾乳酪一樣啊！

凌晨一點

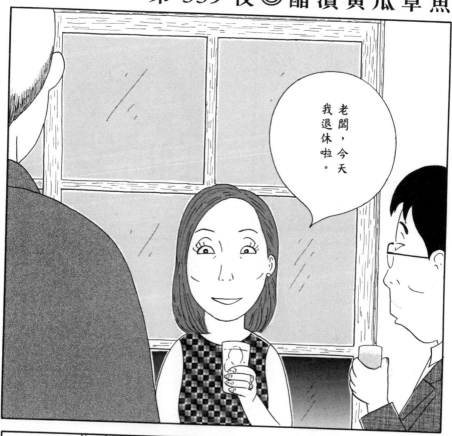

老闆，今天我退休啦。

怎麼看都只有四十幾啊。

咦，六十了嗎？

夏代小姐，太年輕啦。

年紀比我大？！

久等了，
醋漬黃瓜章魚。

我開動了。

夏代小姐是
網路廣告公司
幹練的製作人，
離過一次婚，現在單身。

她的更年期潮熱症狀
好像一直持續，
整年都穿無袖。
點的料理都是酸味的。

接下來，
要做什麼呢？

他是澳洲人，
開了
四家餐廳。

男朋友在
澳洲？！

現在在做的事情
告一段落之後，
想去澳洲找
我男朋友。

我還以為總跟妳一起來的年輕帥哥是妳男朋友呢。

小太郎？那是寵物，養著玩而已。

去澳洲的話，小太郎怎麼辦？

說的沒錯。

寵物？！我也想被夏代小姐養著呢。

那不行，寵物要可愛的。

試用？

是啊，不能帶他去，現在在找新的飼主，有好幾個候選人，正在試用中。

招募想當飼主的人，一起住個幾天，看看合不合適。

到底做了什麼？

每天晚上……身體撐不住。

怎麼啦，小太郎？

嗯。

吃這個吧。你喜歡章魚，對吧？

這不能說。

小太郎口風很緊的。

乖乖。

這次營養太好，飼料餵太多了。

過了一陣子——

餵他就拚命吃……

好像又不合適呢。

小太郎也是傻，

夏代小姐，跟小太郎是怎麼認識的？

在花園神社的台階上撿到的。

小太郎被牛郎俱樂部開除，趕出了宿舍，沒地方去、沒地方住的時候，被夏代小姐撿到了。那個時候夏代小姐養了多年的老狗去世了，非常寂寞。

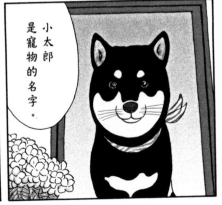

小太郎是寵物的名字。

原來如此，是第二代小太郎啊。

然而—

對不起，小太郎，下一個人我會注意的。

真是難以置信。就因為小太郎，什麼都不說，差點連肚臍都穿孔了。

橡木俱樂部的加代子媽媽桑和在二丁目工作的脆脆江。我把事情原委跟他們說了——

哎喲，這是怎麼啦？

我想養寵物。

我！

對不起，男人有點⋯⋯

為什麼⋯⋯人家心裡是少女的。

所以才危險啊。

那個⋯⋯要是可以的話，讓我來照顧她好嗎？我女兒獨立生活了，有點寂寞。

小太郎，怎麼樣？

這位是歌舞伎町橡木俱樂部的加代子媽媽桑。人品我可以保證。

三星期之後，夏代小姐看見小太郎跟加代子媽媽處得很好，放心地去澳洲了。

喂！

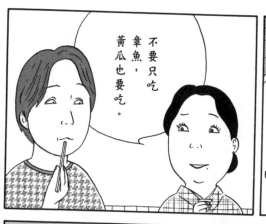

不要只吃章魚，黃瓜也要吃。

好的，媽媽。

小太郎氣色真好。簡直判若兩人啊。

嘻嘻。

那年冬天——

是吧！每天讓他洗澡，帶他出去散步呢。

嗯。

見過小太郎嗎？昨天開始就沒回家了。

啊?!

就在此時，加代子媽媽桑的手機響了。

小太郎拿著夏代小姐寄給加代子媽媽桑的信，跑去雪梨了。

他把媽媽每個月給他的零用錢存起來，買了去澳洲的機票。

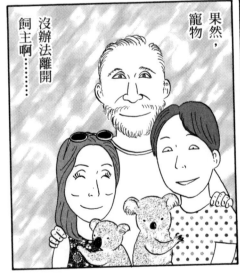

果然，寵物沒辦法離開飼主啊⋯⋯

不知道最後怎麼商量的，小太郎現在是夏代小姐男朋友家的寵物啦。偶爾會在社群網路上告訴加代子媽媽桑他們的近況。

第 360 夜 ◎ 豌豆苗

豌豆苗是豌豆的新芽，可以炒可以做沙拉，口感清脆，雖然吃不飽，但是當下酒小菜非常適合。

炒豌豆苗，久等了。

常客堀江先生問道。

自己一個人來店的常客們，

混熟了之後常常會聊天。

丸田先生，

上次見面的時候，

你說要網路相親，

結果如何了？

其實……

我和交友軟體上

認識的對象

往往來過幾次，

約好要見面。

好像

不太適合我。

發生了

什麼事？

當天，我等到天都黑了，對方卻沒來。

我搜尋了網路，也看了書上的介紹，預訂了一家評價很高的法國餐廳。

料理怎麼辦呢？

上菜吧。

也聯絡不上。

對餐廳不好意思……這種事情發生了兩次，我就放棄相親了。

我一個人吃了兩人份套餐。

啊?!跟他們解釋一下，上一人份就好了啊。

但是，很不可思議。放棄交友軟體之後，反而在社群網站上收到兩位女性的訊息。

其中一個是我生平第一次約會的小學同學，另一個是大學社團的校花。

哇，她們說了什麼？

說很久不見，要不要碰個面！

等一下，會不會是拉保險的，或是要你加入宗教團體的那種？

我覺得過了二、三十年還記得我，跟我聯絡，就算是那樣，也無所謂。

說的也是。因為新冠的緣故，大家社交機會都少了，就會很想跟人碰面。這種感覺很能理解。

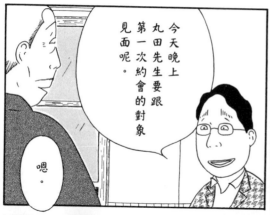

今天晚上丸田先生要跟第一次約會的對象見面呢。

嗯。

嗶叩

不是要推銷什麼就好啦。

說是三十年沒見了呢。

變成密切接觸者了嗎?!

她說兒子染上了新冠……

今天又吃了兩份套餐嗎?

九一

畢竟已經是第三次了。

今天只吃了一份。

呼～

……

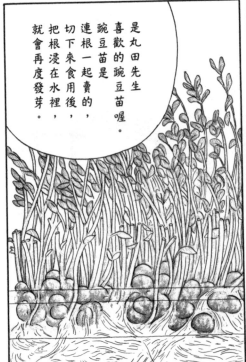

是丸田先生喜歡的豌豆苗喔。豌豆苗是連根一起賣的，切下來食用後，把根浸在水裡，就會再度發芽。

丸田先生，知道這是什麼嗎？

咦？

老闆，今天吃雞蛋炒豌豆苗吧。

哇……原來如此。

好。

ゴールデン街

丸田先生五天後帶著社團的校花來了。校花奈穗子小姐離婚了，剛從美國回來。兩人都已經喝醉了。

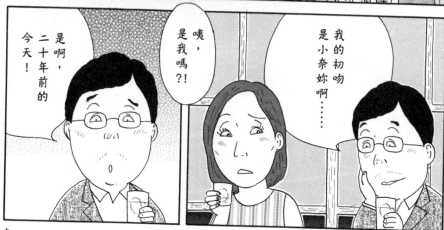

我的初吻是小奈妳啊……

咦，是我嗎?!

是啊，二十年前的今天！

完全不記得。

那個時候，喝醉了常常親嘴的。

怎麼這樣！

不好意思，我們店裡一個人最多三杯。

哎～～

再來一杯燒酒加冰塊。

久等了，豌豆苗和鮪魚美乃滋沙拉。

謝啦，阿丸。

就是說呢！

老闆，我的份分一杯給小奈吧。

好。奈穗子小姐真能喝啊。

四天後——

奈穗子小姐把那杯喝完之後，丸田先生結了帳，帶著好像還沒喝夠的奈穗子小姐，消失在夜晚的街頭。

後來我們又去了三家店，然後上了賓館。

第二天早上，你知道小奈看見我睡在旁邊，說了什麼嗎？

什麼……

糟了！

她帶著搞砸了似的表情，對我說：

阿丸，對不起，忘了昨晚的事吧。

我一直都喜歡小奈⋯⋯因為震驚和自我厭惡，我請了三天假，沒去上班，在家睡覺。直到今天早上我突然想開了。

喔，長出來啦。

請看這個。

我照著老闆說的做。

嘻嘻。

丸田先生，你很年輕。新的戀情遲早會發芽的啦。

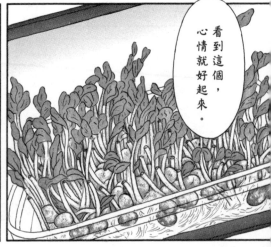

看到這個，心情就好起來。

兩百零一、
兩百零二、
兩百零三、
兩百零四、

兩百零五、
兩百零六
……

十和子小姐開始攪拌納豆，
店裡的常客就停止了閒聊。
等著看十和子會不會
剛剛好攪拌四百下。

第 361 夜 ◎ 納豆攪拌四百次

三百五十八、
三百五十九、
……

三百八十五、
三百八十六、

三百九十九、
四百。

順便問問，為什麼要四百下啊？

師傅不知道嗎？攪拌四百下，納豆的美味就能發揮到極限，繼續攪拌下去就沒有差別了。

這有科學證明呢。

但是十和子好棒喔，每次都能攪拌四百下，我絕對辦不到的。

小麻里頂多攪拌個十五、六下吧。

哇，好厲害啊。

沒什麼……從小養成的習慣。

其實我一開始並不喜歡納豆……

一、二、三、四……

爸爸吃我攪拌的納豆吃得很開心，我也就學會吃納豆了。

原來如此。所以要攪拌四百下啊。

令尊現在怎麼樣了？

不知道……我小學的時候，爸媽離婚了。就再也沒見過。

十和子小姐現在跟媽媽一起生活，因為她媽媽討厭納豆，所以沒辦法在家裡吃。

受了十和子小姐的影響……

八十一、八十二。

兩百零三、兩百零四。

三百二十、三百二十一。

一。

一百八十七、一百八十八。

挑戰攪拌納豆四百下，通常大家試個一、兩回就……

二十下左右就好了吧。

手好痠。

攪拌四百下，飯都冷了吧。

攪拌到後來搞不清楚到底幾下了。

話雖然這麼說

這樣很不方便啊。不就不能攪拌納豆了嗎？

跌倒扭到手腕了。

我來吧，鍛鍊手腕。

我可以幫忙喔。

攪拌攪拌，交給我吧。

這裡就該我出場啦。

那天，十和子小姐靈活地用左手吃了納豆泡菜炒飯。

謝謝大家，我心領了。

八月中，十和子小姐帶著年輕的小姐來了。

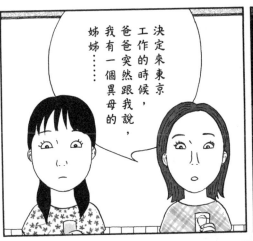

決定來東京工作的時候，爸爸突然跟我說，我有一個異母的姊姊……

我沒有見她的打算。但還是一直掛念著，就在網路上……

我從社群網路收到奈奈子的訊息，嚇了一大跳。我竟然有妹妹……

十和子小姐，喜歡納豆吧？爸爸也很喜歡。

納豆，久等啦。

……

奈奈子小姐是
十和子小姐的父親
回到老家鹿兒島，
再婚生的孩子。
是十和子小姐的
異母妹妹。

爸爸下星期
會來東京。
十和子小姐
要跟爸爸
見面嗎？

離婚的時候，
十和子小姐的母親
跟爸爸說，
不希望他再跟
十和子小姐見面。

咦，怎麼
這樣……

我……
可以見一面。

請見他
一面吧。

一週後——

一、二、三、四、五、

納豆，久等了。

六、七、八、九、十。

那天，十和子小姐數到一半就數不下去了⋯⋯

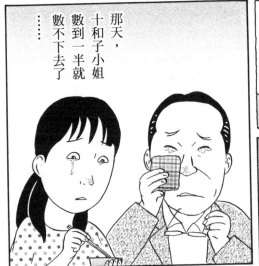

⋯⋯十和子

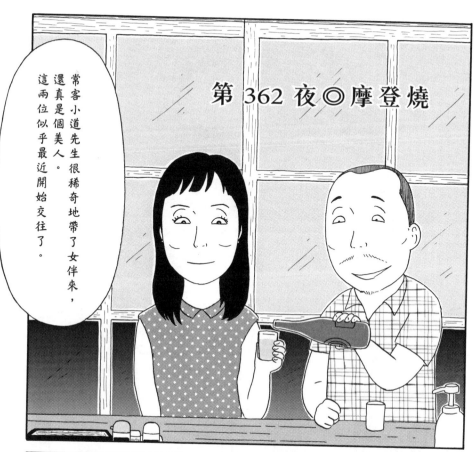

第362夜◎摩登燒

常客小道先生很稀奇地帶了女伴來，還真是個美人。這兩位似乎最近開始交往了。

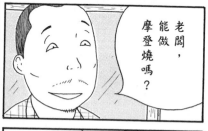

老闆，能做摩登燒嗎？

嗯，小道先生這是第一次呢，點摩登燒。

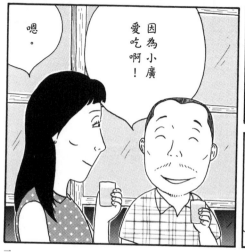

因為小廣愛吃啊！

嗯。

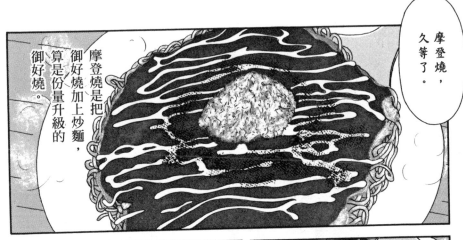

摩登燒，久等了。

摩登燒是把御好燒加上炒麵，算是份量升級的御好燒。

我開動了。

怎樣？

嘻嘻！

哼。

中學的時候第一次約會的女朋友說想吃特別版摩登燒。當時只是中學生，身上沒有錢，只能點一份，兩個人分著吃。

咦，怎麼了？吃飽了嗎？

我不吃了。

?!

哎呀。

小道先生，你這樣不行啊，怎麼在約會的時候提起前女友的事呢。

許久沒登場，二丁目同志酒吧「紫之上」的阿順。

喀啦

老闆，結帳。

唔，等一下啊。

沒事的，這位本來是男人。

我回去了。

兩人
回去後——

越是美人
越會嫉妒呢。

小道
沒問題吧？

是
怎樣
啊？！
那
個
女
人
。

一個月後——

小道有
再來嗎？

在那之後
就沒來了。

小道嗎？
跟他同居的
女朋友好像
管得很嚴。
上星期工作碰到他時
他說的，
連一個人出來喝酒
都不行。

這是小道先生的朋友，
作家越村先生。

那個時候我們開完會，兩個人一起喝酒，他女朋友突然出現了。

是小道先生跟她聯絡了吧？

她在小道身上裝了GPS，隨時隨地監控他呢。

那女人還真做得出來。

有點嚇人啊。

就這樣被拉走了，然後就無消無息……

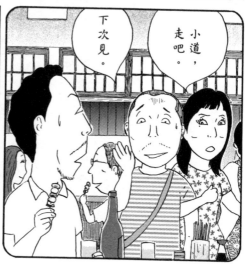

小道，走吧。

下次見。

小道根本跑不掉啊。

三天後，小道自己一個人來了，他說跟女朋友吵架，離家出走了。

老闆，你聽我說，我說要去參加中學的同學會，她就突然生氣了，要我絕對不可以去。

前女友可能會去，所以她不高興。

嗯。所以我就沒去同學會，她卻說週末要回高松去參加高中同學會，很過份吧？

啊，就是摩登燒的那位？

敬馬

唉啦

哈哈，女人就是這樣啊。

一一二

歡迎光臨。

……

我要摩登燒。

好……

唔，要分一半嗎？

嗯……好。

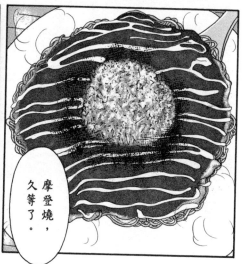

摩登燒，久等了。

那個，小道先生
跟女朋友手牽手
往賓館街去了。
怎麼回事啊？

兩人就這樣和好了，
親熱地一起吃完
摩登燒離開後，
阿順來了。

和好了
就加一把勁囉。

來，摩登燒。

我開動了。

女朋友去同學會了嗎？

所以她參加同學會回來以後，就沒像以前那樣管我了。

喔。

嗯。後來她一直道歉……沒辦法啊。

敬馬

喀啦

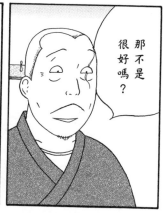

那不是很好嗎？

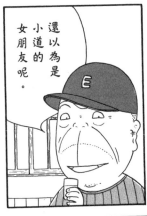

還以為是小道的女朋友呢。

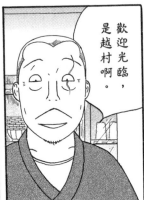

歡迎光臨，是越村啊。

大家好。

呃，我剛才在澀谷的賓館街採訪，看見她跟差不多年紀的男人牽手進了賓館啊。

她去跟女子大學的朋友見面，說會晚回來。

小道！今天女朋友呢？

她在同學會跟前男友見了面，乾柴烈火在一起了。小道嗎？恢復自由之身，在歌舞伎町喝酒玩耍啊。

哈哈，哈哈哈哈哈哈。

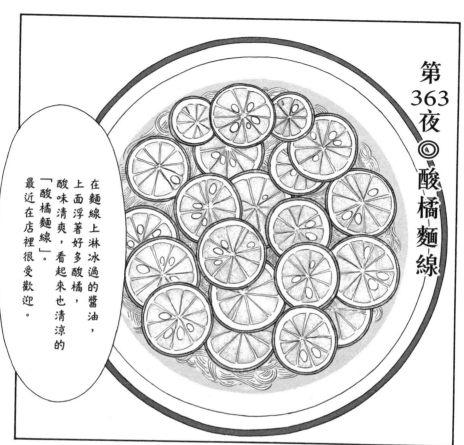

第363夜◎酸橘麵線

在麵線上淋冰過的醬油，上面浮著好多酸橘，酸味清爽，看起來也清涼的「酸橘麵線」。最近在店裡很受歡迎。

最初點這道的是真由美，她是這麼說的——

我不喜歡麵線。

啊啊，好熱。

怎麼突然改變主意了，不是說不喜歡麵線嗎？

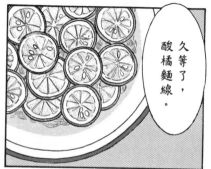

我也搞不清楚，就突然想吃酸橘麵線。

久等了，酸橘麵線。

我開動了。

啊，兩份。

一份酸橘麵線。

我也來一碗吧。

我也要。

吸

就這樣，酸橘麵線在店裡形成了熱潮。當天用的是真由美帶來的酸橘，後來就大量備貨，有點不可思議的是……

我吃飽了。

那天真由美只吃了一人份（一點五束）。

妳是不是身體不舒服啊？

只吃這麼一點就行了嗎？

真由美，怎麼啦？

十天後

不知怎麼地這樣就滿足了。偶爾也會這樣吧……

一二〇

啊，我也能點嗎？

好。

我也要！

我要酸橘麵線！

老闆，酸橘麵線。

喀啦

最近酸橘麵線口碑很好啊。

是啊，託了真由美的福，

啊，是嗎？嘻嘻，好開心！

哇，變苗條了呢，真由美。

真由美是不是瘦了一點啊？

那天賣了十人份的酸橘麵線呢。

老闆，酸橘麵線。

一星期後

完全不想吃東西，我去醫院檢查，並沒有什麼問題。

真由美好厲害！節食了嗎？

身體還好嗎？真由美。

一二三

我開動了。

酸橘麵線，久等了。

這是我未婚妻喜歡的，酸橘麵線……但是因為她的爸媽反對，我們沒有結婚。

謝謝你還記得我。

小雪小姐！是小雪小姐吧？

?!

對不起，小雪小姐。我，我，我要是再勇敢一點⋯⋯

雅彥先生，能再見到你真高興。

敬馬

真由美，真由美，打起精神來！

怎麼回事?!

咦，為什麼?!我怎麼在吃麵線？

咚

雅彥先生說，十二年前去世的未婚妻小雪小姐在夢裡出現，說來這家店等他。

為什麼小雪小姐會附身在真由美身上啊？

是啊。

啊……我之前去德島給朋友掃墓的時候，拜錯了隔壁的墓地。

就是這樣。

果然中元的時候就會回來呢。

復胖的女王真由美復活了。果然還是這樣好。

老闆，炒麵追加。

後來怎麼樣了？

兩星期後──

めし

池永先生是帥哥，
高學歷還有好工作，
一看就知道很受歡迎，
女朋友一個換一個，
也不是不能理解⋯⋯

第 364 夜◎梅水晶

復古風
好棒！

怎樣？

歡迎光臨。

！

請給我
啤酒和
梅水晶。

好。

哎！

?!

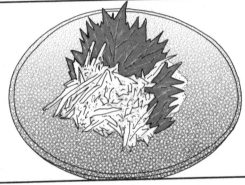

所謂梅水晶，
本來是梅子拌鯊魚軟骨，
店裡的
混合了鯊魚
和雞軟骨。
口感很好，
也能壓低價錢。

是啊，
很有嚼勁，
好吃。

嚼嚼嚼

(^_^)

梅水晶
這個名字
不是很美嗎？

又有一天──

……

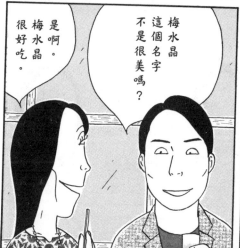

梅水晶
這個名字
不是很美嗎？

是啊。
梅水晶
很好吃。

嚼
嚼
嚼

又是另一天──

嗯。

梅水晶這個名字不是很美嗎?

池永他們離開之後……

梅水晶這個名字不是很美嗎?

那個人為什麼每次都說這句?分明是個帥哥,太可惜了。

然後每次都帶不同的女伴來,每個都很……那個。

直說了吧,都是醜八怪。

一三〇

自己是帥哥，
但好像不太介意
對方的長相。
俊男美女在一起的
例子出乎意料地少。

個人
喜好不同啦。

池永是
帥哥，
各種女人都會
來招惹他，
日子很難過的。

不是，那是
防身盾牌啊。

阿忠伯，
這是什麼
意思？

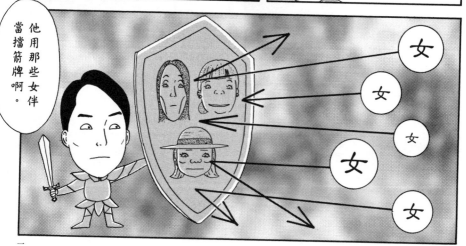

他用那些女伴
當擋箭牌啊。

女

女

女

女

女

兩星期後

擋箭牌啊，
原來如此。

這是不是
有點過份？

梅水晶
這個名字
不是很美嗎？

嚼
嚼
嚼

兩人離開之後，
男客人的
評價都很好
……

我也覺得。
池永先生
這麼感性
真是太棒了！

今天的
很可愛啊。

嗯，
那是
真命天女吧。

哼，淺薄的女人。

個性看著就很糟！

目前為止最爛的一個，那個女人算什麼啊。

這邊卻全是負評。

那天晚上特別安靜，開店之後，不知是怎樣的偶然，池永先生歷代的前女友紛紛出現。

有梅水晶嗎？

我要梅水晶。

今天晚上梅水晶夠嗎？

梅水晶，please。

我要
梅水晶。

嚼嚼嚼嚼嚼嚼嚼嚼嚼嚼

?!

咳啦

歡迎光臨。

!

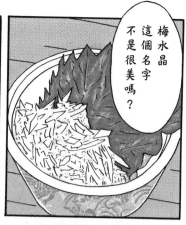

我也是。

我也是。

我也是小霞。

我也是小霞啊。

呃，這個……

這是怎麼回事，池永先生？

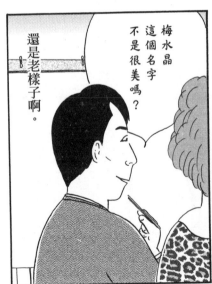

還是老樣子啊。

梅水晶這個名字不是很美嗎？

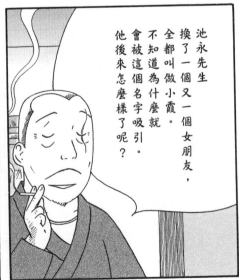

池永先生換了一個又一個女朋友，全都叫做小霞。不知道為什麼就會被這個名字吸引。他後來怎麼樣了呢？

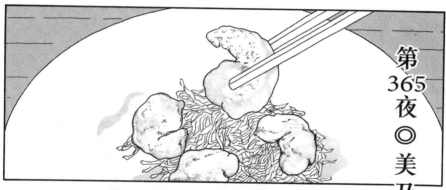

第365夜◎美乃滋蝦

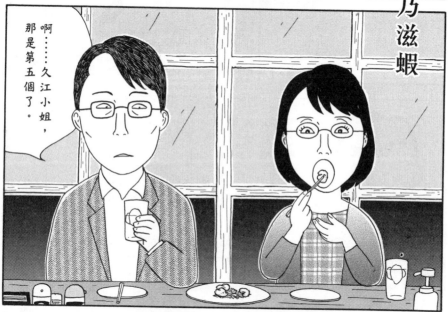

啊⋯⋯久江小姐，那是第五個了。

這裡的美乃滋蝦一份八個。久江小姐吃了五個，那我就只有三個了。

?!

一盤是
六個。

不好意思。
但是……
剛才的店裡，
奧田先生
吃了四個
章魚燒。

喔……

那樣
不行喔！

兩人離開後——

嗯。
公司裡的年輕人
說他是
兒童房裡的大叔，
他就去了婚姻介紹所。

奧田先生
是在相親吧？

一直住在父母家，兒童房從小住到大的中年人，簡稱「兒叔」。

兒童房的大叔是怎麼回事？

我才三十多。算兒童房大哥吧？

順便一提，兒童房大媽簡稱「兒媽」。

原來如此。那麼八郎是……

在變成「兒叔」之前，再開始相親吧……

「兒哥」！

兩星期後——

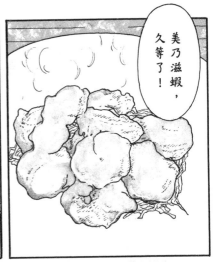

美乃滋蝦，久等了！

我開動了。

?!

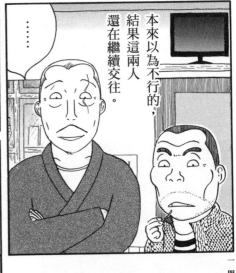

......

本來以為不行的，結果這兩人還在繼續交往。

今天有九個。贈送一個。

……

不，久江小姐，請用。

不了，奧田先生吃。

久江小姐，請用。

不，奧田先生你吃吧。

嘻嘻，我只是想看看那兩個人會怎麼樣嘛。

老闆你真壞。

推讓半天，結果還是奧田先生把美乃滋蝦讓給久江小姐吃了。兩人離開後……

五天後，奧田先生自己一個人來了。

老闆，上次謝謝你了。我和久江小姐的距離好像稍微拉近了一些。

那就好。其實昨天久江小姐自己來過，也說了一樣的話。

咦，久江小姐嗎？

奧田先生，你現在加把勁，乾脆直接撲倒算了。

呃，不是，需要這樣嗎？！

阿島，不可以這樣教唆別人。奧田先生是老實人，搞不好真的會聽你的。

一四二

不會啦，我怎麼會那樣做。哈哈哈。

是那樣我不該……

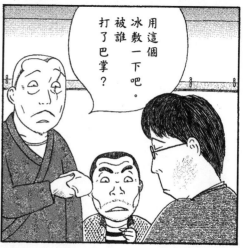

用這個冰敷一下吧。

被誰打了巴掌？

難道真的撲倒了？!

這種時候，總之道歉就對了。

是啊，一定要道歉。

不是，只是想接吻……怎麼辦，這下真的完了。

一個月後

這樣啊。他也有快一個月沒來店裡了……之前非常沮喪呢。

最近沒跟奧田先生見面嗎？

沒有。

過了兩天，奧田先生來說……

……

我搬出老家，自己一個人住了。

喔。終於離開兒童房啦！

我覺得不離開兒童房，什麼事情也做不成。

發生了什麼事嗎？

……

這樣啊。

說她之前失手打了我，對不起。

老闆，久江小姐給我寫了信。

喔！

過了一星期左右，兩個人一起來了。

朋友說我是兒童房大媽，我非常震驚……

……久江小姐

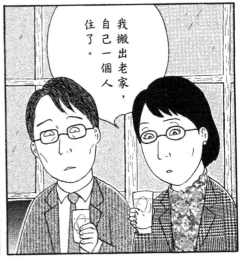

我搬出老家，自己一個人住了。

要跟我一起住嗎？

「兒叔」跟「兒媽」就這樣畢業……了吧。

來，久等了。美乃滋蝦。

深夜食堂YY0326

深夜食堂
26

作者

安倍夜郎（Abe Yaro）

一九六三年二月二日生。曾任廣告導演，二〇〇三年以《山本掏耳店》獲得「小學館新人漫畫大賞」，之後正式在漫畫界出道，成為專職漫畫家。《深夜食堂》在二〇〇六年開始連載，二〇一〇年獲得「第五十五回小學館漫畫賞」及「第三十九回漫畫家協會賞大賞」。由於作品氣氛濃郁、風格特殊，七度改編影視。二〇一五年首度改編成電影，二〇一六年再拍電影續集。

譯者

丁世佳

以文字轉換糊口已逾半生。除《深夜食堂》外，尚有英日文譯作散見各大書店。近日重操舊業，再度邁入有聲領域，敬請期待新作。

裝幀設計　黑木香
美術設計　佐藤千惠 +Bay Bridge Studio
內頁設計　山田和香 +Bay Bridge Studio
版面構成　張添威
內頁排版　呂昀禾
手寫字體　鹿夏男、吳偉民
行銷企劃　黃蕾玲、陳彥廷
版權負責　陳柏昌
副總編輯　梁心愉

ThinKingDom 新經典文化

發行人　葉美瑤
出版　新經典圖文傳播有限公司
地址　臺北市中正區重慶南路一段五七號一一樓之四
電話　02-2331-1830　傳真　02-2331-1831
讀者服務信箱　thinkingdomtw@gmail.com

總經銷　高寶書版集團
地址　臺北市內湖區洲子街八八號三樓
電話　02-2799-2788　傳真　02-2799-0909
海外總經銷　時報文化出版企業股份有限公司
地址　桃園市龜山區萬壽路二段三五一號
電話　02-2306-6842　傳真　02-2304-9301

初版一刷　二〇二三年五月八日
初版二刷　二〇二三年七月十一日
定價　新臺幣二四〇元

深夜食堂 / 安倍夜郎作；丁世佳譯. -- 初版.
-- 臺北市：新經典圖文傳播有限公司, 2023.5.8-
150面；14.8X21公分
ISBN　9786267061671（第26冊：平裝）
EISBN 9786267061695

肚子飽了，
心也暖了。

日本國民飲食漫畫

第 ① ～ 26 集，絕贊上市。

丁世佳翻譯・新經典文化出版。

深夜食堂

シャ
ショクドゥ

安倍夜郎

營業時間深夜十二時到清晨七時。

點你想吃的，做得出來就幫你做，

搭配以下的書，讀了才不會餓哦——

深夜食堂の料理帖

日本當代首席美食設計師
42道魔法食譜

著／飯島奈美
漫畫／安倍夜郎
翻譯／丁世佳
定價二七〇元

BIG COMICS SPECIAL

深夜食堂×《dancyu》

人氣美食雜誌與《深夜食堂》
夢幻跨界合作美食特輯

共同編輯
漫畫插畫．審訂合作／安倍夜郎
翻譯／丁世佳
定價二七〇元

BIG COMICS SPECIAL

深夜食堂之勝手口

廚房後門流傳的飲食閒話
《深夜食堂》延伸的料理故事

著／堀井憲一郎
漫畫／安倍夜郎
翻譯／丁世佳
定價二五〇元

BIG COMICS SPECIAL

人氣料理家的「深夜食堂」食譜

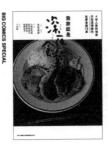

我家就是深夜食堂

由4位深夜食堂職人
用心研發的「升級版」菜單
5個步驟就能完成的家常美味，
提味、擺盤、拍照訣竅不藏私。

4位人氣料理家
只在這裡教的私房食譜75道

著／小堀紀代美．坂田阿希子
重信初江．徒然花子
原作漫畫插畫／安倍夜郎
翻譯／丁世佳
定價三〇〇元

BIG COMICS SPECIAL